U0023684

今天就先醬

吉竹伸介

行人文化實驗室

去泡麥茶一。

終於在今晚

有個謊言
要被揭穿了!!

甜甜圈畫家

不喜歡亂編出來的

故事嗎？

我的被窩

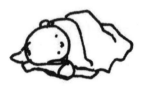

一定很愛我

瞪

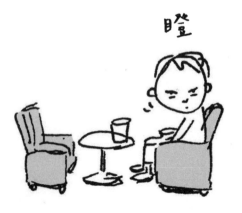

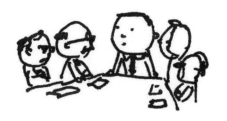

「大人看不到」
這個設定如何？

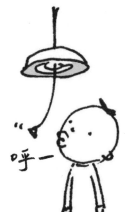

"呼—

有些事

只有面紙弄得掉

能讓我忘記的人
可以得到
100萬！

枕頭下面好像有什麼

那麼

接下來這題是是送分題

有多少人活著

就有多少支牙刷

被夾住了

今天發現的事情：

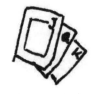

撲克牌裡的國王、皇后
、騎士，大家看起來
都有點悲傷

樂器行。

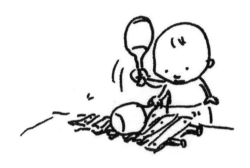

小孩子用沙鈴敲木琴。

好

躲這裡就
看不到了

很棒的金昔覺！

果醬甲

先用那疊塵紙打打掃

房間是不會變乾淨的。

我的幸福
就是你的幸福。

所以你得吃
很多苦頭才行。

今天
在這裡睡喔。

你要多少錢
才肯做？

校外教學

學乖
博士

兩方親家

活那麼久
要幹字嘛？

木藿力平衡了

安慰
乳霜

哎呀、

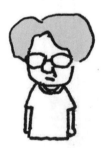

你還在呀可?

在家大便
最舒服了！

站在有
大顆栗子的樹枝下

能如手抓到原頁的

只有枕豆頁的位置

好、好

我不說笑了

魚板

竹輪

香腸

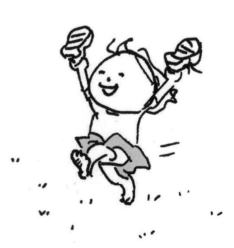

我的21小時！

是我的21小時！

同時想到一件事的那瞬間
豆頁上自然登泡就會亮起

如果有那隊重裝置就太好了

反了！反了！

我的身體

是由便利商店的
食物組成的

人一天
會有一個

把全身衣服
脫光的時段

來吧

用關心的話題
撐過去！

咚咚

膽小者
月刊

我要黑白～

一定是
蒙布朗吧。

祈禱再受的心情

和祈禱再受的姿勢

七夕少女

無視見号廢誌志
自夕日對裳

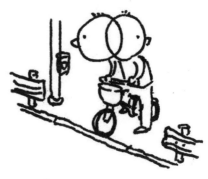

記得要確認、
左右兩側り

這誤泊夕
車門要開了

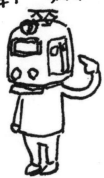

這裡 我來!!

孩童的手
勾不到的地方

大人的手
勾不到的地方

條件是

我不會愛你。

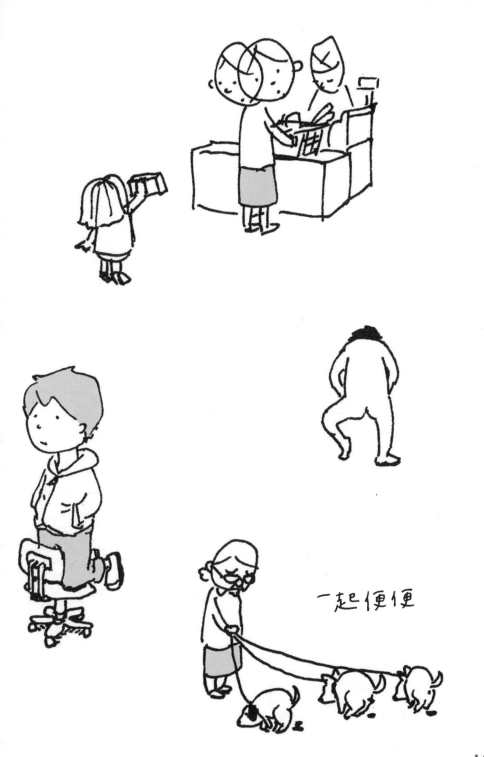

一起便便

比起那個

今天的晚餐比較重要。

肢骨豐接觸（股）公司

早安一！

該是誰
說實話呢

我專屬的計畫

今天也專屬於我

這是
朔習作品。

強力三重奏

今天也要

抱著你睡

要是再
溫柔一點
就好了呢

別過來&不要看

無所
畏懼

無所
不畏懼

金剛拿夾子

啊可、

我今天曬完被子
才過來的

下下禮拜天

大家一起
去把那裡填滿吧

好好聞！

走進電梯

不按樓層

那什麼時候才要走？

您有看到
我的頭嗎?

剛才不知道
是誰拿走了喔

對不起呀

你做過
最後悔的事情是什麼?

下雪了。

車子變得
像一隻鮟鱇魚

冰上
求職

神秘的
漢堡排

想到了
100個
骯髒話

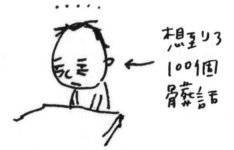

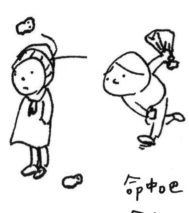

命中吧
命中吧
人形火氣

最末端的冊木閂

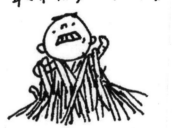

最後一次
嫉妒

擦口紅中

沒事
打開冰箱

就是我
活著的目的

好吃的東西

要配著
美麗的風景吃。

要關門囉

頭髮少得

缺乏之愛

跟奇異果一樣

啊可，沒有人！

趁現在！！

也讓媽媽
車瓦車瓦長長
松松

時而
焦慮

時而
亢奮

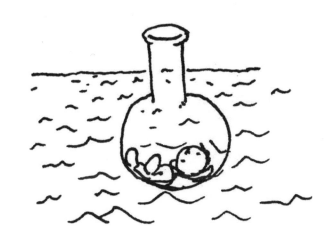

醬油糰子
休息時間。

小朋友的
倫理委員會

可以嗎？　　可以！

49

世界上一定
有某個地方

能讓這塊層板
完美甬出入

護手霜夫婦

一個眼睛在適應黑暗
的故事

原來我能讓
這個世界

感到一點點的
困擾

剩餘壽命100年

明天白麥面包

小心～

別屑犬火覓了喔。

喀

作戰指揮中心

不好
意思

能一個人
偷偷做的事

只有這件也太⋯⋯

壯闊的計畫

←...

活著不需要
理由

死去卻需要
理由

好白的⋯

⋯穿上衣服吧

這也是
幸福吧

只是跟我想的
完全不一樣。

店名叫什麼?

恩…
什麼堂的。

真想讓他
也嘗嘗這種滋味

但他嘗嘗不到

她的
優點的是

不會停止
相信別人

♪好不容易
爭得那麼乾淨～～♪

看著小東西
移動大東西

感覺
很過癮

唭？

禿頭
很丟臉嗎？

蒙布朗塞車

希望我們同時
都乃想要

啊呵一
拍謝拍謝!

還好嗎?

疲憊地回到家後，

發現對方
看起來更累

哞一
那陽幸作美
好莫雄熱哪可

大家都被
我殺掉了。

希望給那個人
角蜀摸

希望他
摸那個地方

在被窩裡
吃零食

希望變成
這種大人。

等一下

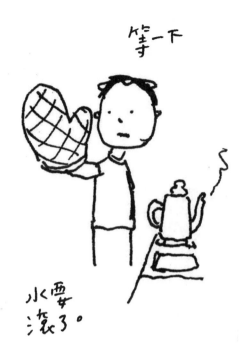

水要
滾了。

又找不到

也沒在找

父親見每天
在這條回家路上

對家人
有什麼期待呢

在強風中

拍紀念照

佛卡夏

＊歐卡將西

「好不容易
才習慣的食完。」

人生就是會不停
發生這種事。

＊ 日文的「媽媽」

即便吃了
2條起司魚板

沒用就是
沒用

EP花貝名氏

 那個人的
望遠鏡

 不管什麼
時候看

 都能
見到他

我明明就是
平頭

但是房間地板
卻散落著好多
捲髮。

一定是小小疲勞
住在房間的
某個角落。

笑包！

吾輩是軟殼蟹！

沒有外表看起來的強壯

別砸過啦！！

「快點剪給我去理髮店大賽」
冠軍

我希望你
至少會
感到愧疚

喜歡想像

但討厭去執行。

邦可邦可

要開嗎？

要開嗎？

我要開

這包洋芋片嗎？

求偶舞

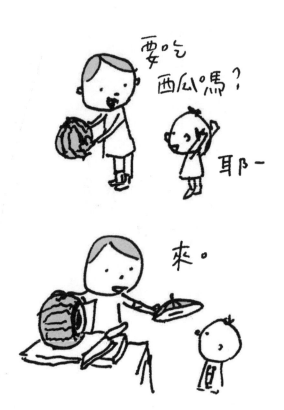

您偏好
什麼樣的呢？

麻煩大力一點
痛一點
狠一點。

準備洗澡
的程序

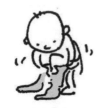

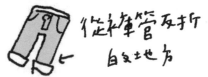

從褲管反折
的地方

咚咚咚

○ 掉出
橡子果實

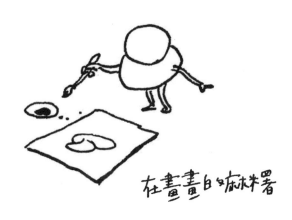

在畫畫的妹妹署

所有男人
的人生

都因為女人
變得一團亂。

平時的烤饢餅

今天的烤饢餅

就因為曾經
那麼快樂

現在才會
這麼難受

卡片

嘩啦嘩啦

今天快樂了
2分鐘。

車子得好

試著站在
那個角度看看

果然還是
不明白

這是!

我好想象一下
這頭髮的味道!

從H

到不是H

肚子也沒餓

(盯)

但就是好想
吃掉這碗泡麵。

你看你
翹得很到!!

在浴室做實驗。

目前還行。

今天要買
葡萄麥麵包嗎？

一輩子想
做一次的事?

小放鬆吧。

忘記解開鈕扣子了。

這更火頁

啊可，是喔

我這輩子
就注定要當
這種角色嗎！

用湯勺的
底部畫圓

祝蜜蜂
迷路
飛到
你們家！

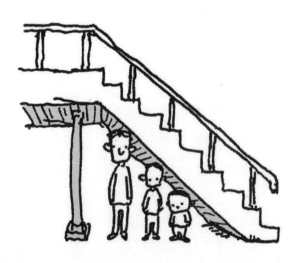

我就是男眛重
會拿年紀當藉口的

男人喔。

被丟掉的熱水壺

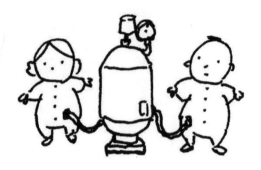

請原諒我

天氣好好

被子
掛好掛滿

想被騙的
人們

排成了
長長的隊伍

手機
老是震動
就要壞了

這
平靜的心情

阿阿
太好了
不是我們家

綜合果汁
會膩耶！

能坐著
回家

法式洋蔥湯
的懲罰

真開心～

比基尼線

確認完畢！

今晚
不想回家…

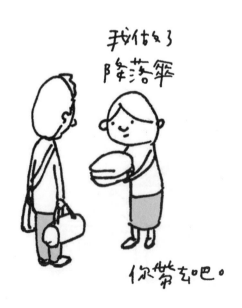

我做了
降落傘

你帶去吧。

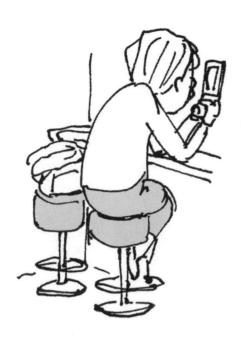

希望就是

知道
「就算沒有你
也會沒事的」

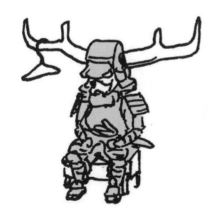

這社會

還是有
希望的吧？
是吧？

在這種地方
睡著了特輯

爬上去很容易。

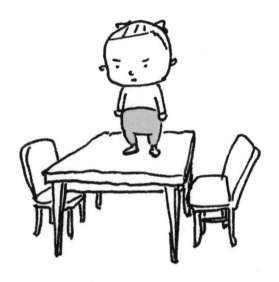

要下來很困難。

希望
被留下來的人

可以不要
帶著惡意
活下去

好了，
快給我看！

為佳才稍微有點
看不起的程度最好

呃 你說

在地球嗎?

不喜歡我嗎？

不得了的
後續報告

這下
好了。

變得想見他了。

埋起來!

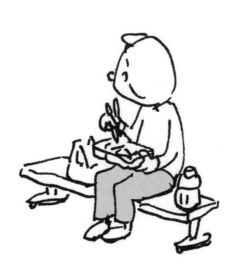

經歷過
悲傷之後

會有什麼
領悟嗎

1　2　3

不用為了
大家喔。

為了我
就好子。

我的身體是
保麗龍

一壓就
凹下去

風一吹
就飛走

沒辦法沉到水底

爸爸的手錶

現在還會動

近期日的好事

電影「世界末日」

話說
夠了吧？

……11點…

…6分。

我只是
想聽聽

你開那門的
聲音而已

「最近在意的事情」

淡完澡後臉色發青

他說是靈感！

上吧！

哇一。

我想
找到比比你還
重要的人

第一次注意到
這家店
的2樓

替我？

搞笑的
川黠羊

想要
小女

地瓜乾

沒有酌量減輕
其刑的餘地

世界最長湯匙

吾輩是貓
還沒有名字

↑
還沒有先生

唉

如我所願更了嗎?!

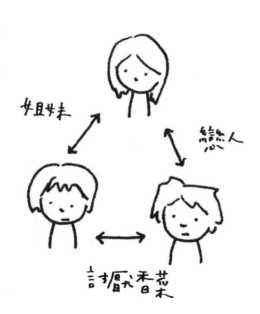

姐妹

戀人

討厭香菜

欸？

我的時間
是不是
用得很浪費？

你看

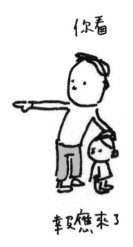

車又應來了

人生就像是
「怎麼用剩下的東西
做出一道好吃的料理」。

那是什麼

備用
輪胎。

好,笨蛋們!

跟我走!

人生

果蠅的強尼

就是要
衝動購物

老爸的

大危機

大約會
放晴吧。

大約會
開心吧。

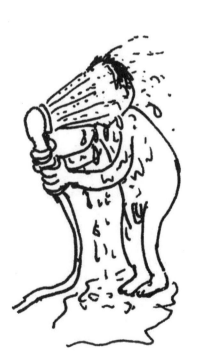

啊可

炸雞沒了！

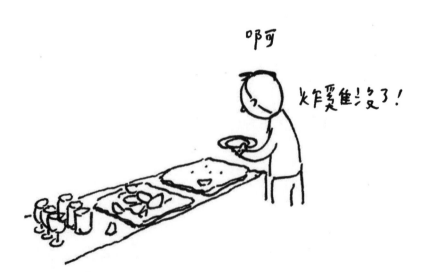

在那邊睡覺的
小東西是什麼？

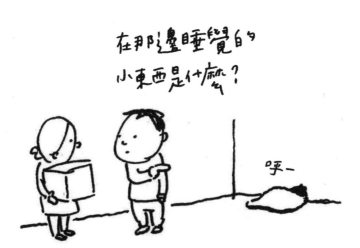

呼—

啊可

這是禁忌的家。

我不是腰果喔。

瞄準臉發身寸

從別人那隊里頁惠說

你說你喜歡我阿

易怒的
山姆

老實的
傑普

永遠溫柔的
維吉爾

急性子
皮生妻

連帶保證人
德瑞克

有三次前科的
湯姆

團聚講師會

暴力發電

我已經是成人了

我會好好看看
成人用的東西喔

原來如此。

啊呵

改變我的喜好
　　　就好了嗎。

在睡覺。

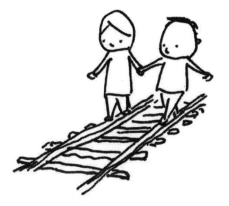

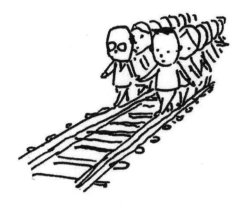

在很吵
不在又很寂寞。

還是大小變成一半
就剛剛好了呢

好，大家

麻醉葯差不多
要退囉

但是
曾經喜歡過的事實

會留下紀錄
也會留在記憶中

和樂融融的
玉米餅乾

在自助吧
小跑步的我

裡面再裡面
很遠很深
誰也拿不到

厲害吧。

蒐集蜜的蜂 　→　

蜜蜂

蜂蒐集的蜜 　→　

蜂蜜

失望

喝リー

味噌湯和白飯

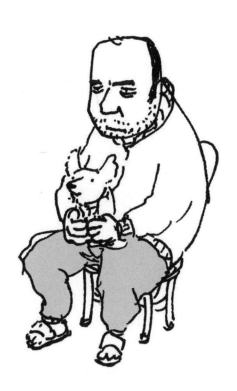

我下半輩子
的老師

馬上就要
出生了

哺乳類夏

哎呀呀

上面
笑眯眯

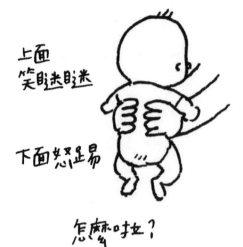

下面怒延易

怎麼啦？

哧哧一！！

受關注的立場

呀一

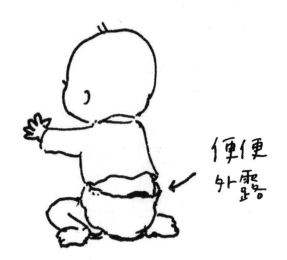

便便
外露

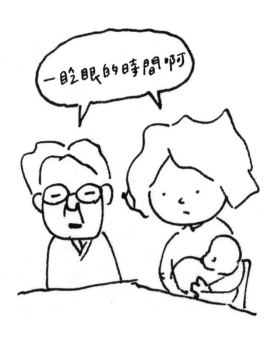

一眨眼的時間啊

「吃遍世界」專欄

今天的主題是
新幹線

好像西瓜的味道

天使般的
笑容

惡魔般的
大便

看我來
好好疼你

年度失敗潑海獎

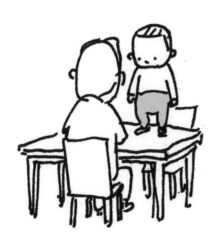

在你長大前

叩

還要再撞到
幾次頭呢

哇~~!!

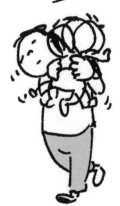

食反米立

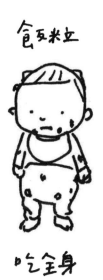

吃全身

這是什麼

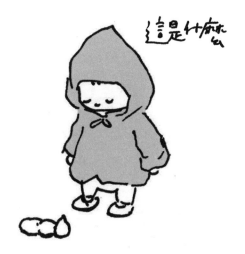

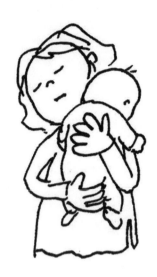

哪可、

發現鼻屎。

狂耕耘
狂殳易

嗯?

你在吃什麼?

有人在哭耶。

哇啊～～

我知道。
是我家那隻。

鋼琴演奏中

石平

石平　石平　石平

餐券掉到縫縫中的圖

這是一個5分鐘
可以完成的事

但這個男人卻一輩子
都沒去做的故事

居然有一種存在是

沒有得也沒有失
既不是善也不是惡、

用泡泡口香糖
吹出泡泡

是什麼時候
跟誰學會的呢?

等你吃飽的時候，
我一定能想出好點子。

這是我的心願。

做了一個
浪費4,200圓的夢

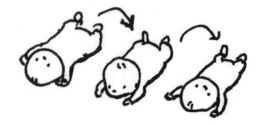

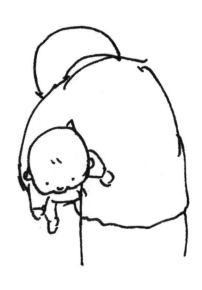

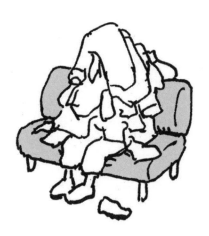

冬天的蜂蜜

好硬好硬

悲傷的原因

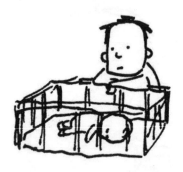

漸漸外童了

2個人一起摺床單
很開心吧

2個人一起行動
很方便對吧

沒有任何共通點的
我們。

生活在一起
會如何呢。

啊可—
啊可—
啊可—啊可—

對不起

我得出發了。

也有一些事情

需要花30年
才能治好。

「可憐動物系列」
全20冊

原來我
一直以來都
搞錯量測測量方法。

寫了愛小被被

極稀有例子

用鬆餅
擦桌子

把這個放著不管

我會被誰罵呢?

染上沒辦法的病

 沒辦法啊

沒辦法啦

帶著一頭漂亮的白髮

好男人

不管發生
什麼事

現在只想舔舔
拖鞋的鞋底

雖然大人都說兒
好骨葬、好骨葬

但我不這麼覺得。

有一個該回去的地方

有一個在等我的人

有一個該道歉的人

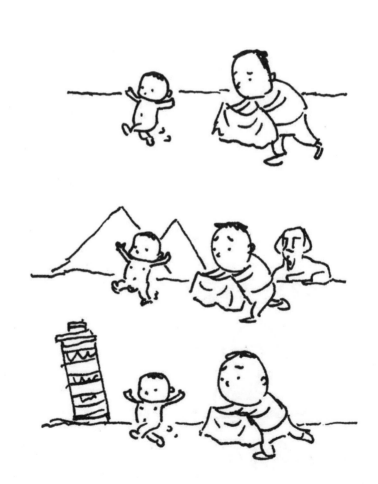

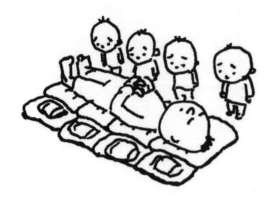

我已經不生氣了

但也還沒原諒你

忍住不看
有多骨鬆

看誰最會忍的
冠軍賽

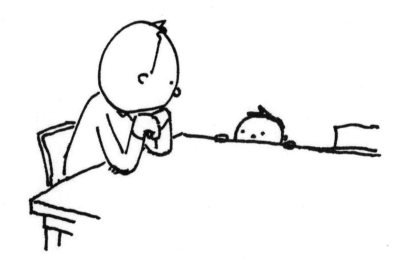

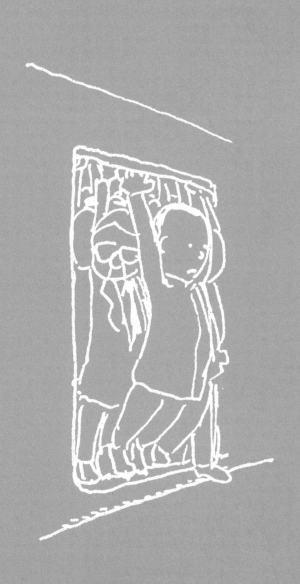

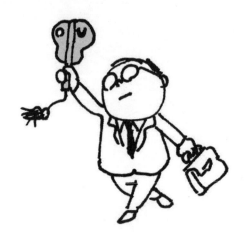

人類是一種

會發明出別的
使用方法的生物

什麼嘛。

原來是個
好孩子。

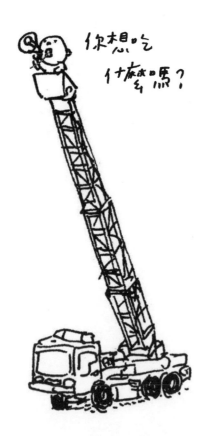

你想吃
什麼嗎？

這個「F」

是什麼的F？

「沒有加咪糖
　合所民甜！」
類似這肅義的感覺

什麼徒生？

安徒生。

對呀

明天要
好早起阿

我太臭了

所以
待在角落。

才7點而已

己經8點了

感冒　不要傳染
　　　給我喔。

明明只要看到
有趣的臉

就可以感到
幸福的。

你有老婆小孩耶？

就是因為
有老婆小孩啊可。

不管發生什麼事，
一定會有新的發現。

只要活著，
就不可能
一無所有。

都鼻毛塞的

一定是這樣

鯛魚餅乾的
潮流來龍

玄關　　　　　　床

跳跳床

那不是溫柔

只是要拒絕
太麻煩了。

如此而已。

其實有點瞧不起

三角形的
　　三明治

如果放著不管
會怎樣？

盡是些　討厭的事

18世紀的
英國。

湯瑪士·威爾伯
正在煩惱著。

球芽甘藍和

小番茄

我的前世

要設定成什麼呢？

樂在其中
　　賺來的金錢

可以花在
　　開心的事上

趁現在喔。

要趁
現在喔。

自家用

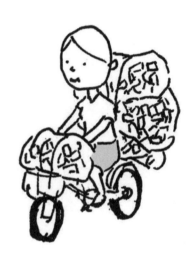

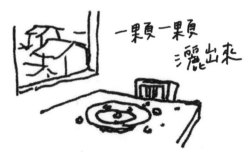

一顆一顆
滾出來

夕陽逐漸西沉

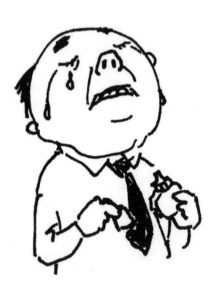

掀

吸一

吸

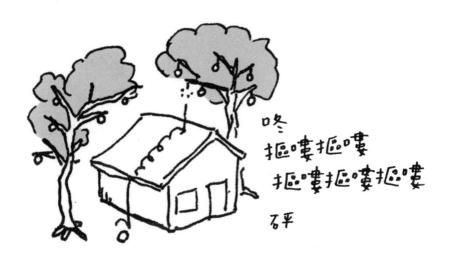

咚
摳嘍摳嘍
摳嘍摳嘍摳嘍
砰

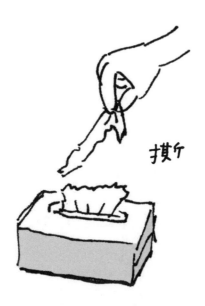

摸�514

嗽

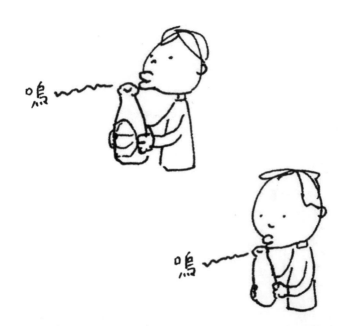

嗚

嗚

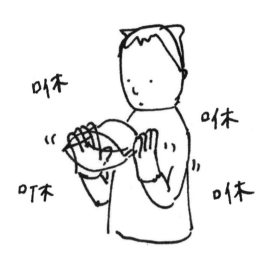

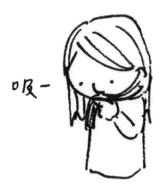

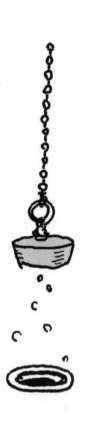

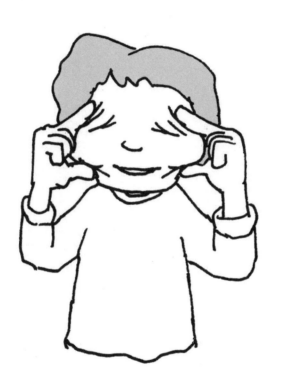

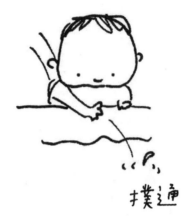

撲通

吉竹伸介
YOSHITAKE SHINSUKE
出生於 1973 年，神奈川縣。
著有《而且沒有蓋子》（暫譯）等。

今天就先醬

作者	吉竹伸介	譯者	曾鈺珮
發行人	廖美立	行銷企劃	陳姿妘、李珮甄
總編輯	周易正	責任編輯	林昕怡
中文手寫	張家寧	排版設計	張思榆、黃丹英

印刷　　釉川印刷有限公司

出版者　行人文化實驗室（行人股份有限公司）
　　　　地址：10074 台北市中正區南昌路一段 49 號 2 樓
　　　　電話：+886-2-37652655
　　　　傳真：+886-2-37652660
　　　　網址：http://flaneur.tw/

總經銷　大和書報圖書股份有限公司
　　　　電話：+886-2-8990-2588

定價　　260 元

ISBN　978-986-98592-3-3

2021 年 11 月 初版三刷
版權所有．翻印必究

今天就先醬 / 吉竹伸介作；曾鈺珮譯 . -- 初版 . -- 臺北市：
行人文化實驗室 , 2020.03
256 面 ; 14.8 × 21 公分
譯自：そのうちプラン
ISBN 978-986-98592-3-3（平裝）
1. 插畫

947.45　　　　　　　　　　　109003271